嚴復翰墨輯珍

嚴復臨《書譜》兩種

（下冊）

主　編　鄭志宇
副主編　陳燦峰

海峽出版發行集團
THE STRAITS PUBLISHING & DISTRIBUTING GROUP｜福建教育出版社

京兆叢書

出品人\總策劃
鄭志宇

嚴復翰墨輯珍

嚴復臨《書譜》兩種（下冊）

主編

鄭志宇

副主編

陳燦峰

顧問

嚴倬雲　嚴停雲　謝辰生　嚴正　吳敏生

編委

陳白菱　閆龑　嚴家鴻　林鋆

付曉楠　鄭欣悅　游憶君

瘉埜老人遺墨册

尺寸 │ 36.6 × 27.7 厘米
材質 │ 水墨紙本

瘝瘶老人遺墨

羣敬題

而藝敕雖之又言善玄之

雖法雖當披乃遂陽之之

法乃雖當須川然法精熟

沿水雲墨低之直人宛之寺

書譜卷上　　吳郡孫過庭撰

夫自古之善書者，漢魏有鍾
張之絕，晉末稱二王之妙。王
羲之云：頃尋諸名書，鍾張信為
絕倫，其餘不足觀。可謂鍾張
云沒，而羲獻繼之。又云：吾書
比之鍾張，鍾當抗行，或謂過之

不契之化之以訊言勿淳醋一

需契又三云如嘗沿華物理

嘗然害然古不素時此不同費

不但又负枫之然沿矣若日火

味無窮之迷乃揣法以函鍾
之去也考一言而擅強未采
於古視揣以魚通盈世然於
夏千博古云波之而矣古人
物貽而之速古之然而妍因
古質而代興妍因俗易而高強

遇山魚之撥刺呂諱生以

其呂毛羽猶壹不多為鴨凫

多凫趙之既好西甘棗亞河安

吏善久楨而稱子為之去子

可以雕宫妙室以玉轉於梅

於言又云子敬又及逸少

粗急力之不及鍾法之云

以為硯於本法之妙

安得見元常為三於蔡去百

英兔精於筆韜波之二美为

己不且立而揚名於資為郎

勝毋之呈君以來不乎可之

豪猶知太平之之筆札驗收

粗傳枋弓雲雲互東兄雲

亦嘗使佳去陽必孝孫安孫
顛波花之以為悅安當口
亦之古知五里差之而富
緣安乎物論群不尔子而又
花時人那日名而強撐以此
寄扮安仁望自稱緣父不二

鬱沒乃風流神仙乱崇家

範以你手學飄兒而情は

薯立は唐许りや蹙屋るへ

密拭雁こ邪るるこええ私

あふ至薗こころる乃内尓四を

去时生こ天波や而乃内無尺完

雲光疑如暉翠嶺之烏泉

注藹於鳥山島殘之平以初

月之出于崖漏之平於不里

高河漢同月於之妙於之也

极之迅为精时气三歇而无人
术之溯世百诈沲之上而观古
亚针无露诱之美寓隆
石之音鸿无歌诗之资席写
莘眇寿之动於号数峰笔之
势诉各搜稿之不成

識以為賓接洽而自滔任

筆而諸米畫生那合擇故

言方于遊雅重之揮理之理

來子姊妙立二原未共矣子言

力重之新生以乃用之乃

重便心手雙暢翰不虛動下必有六

必以筆一畫之間變起伏於峰杪

杪一點之内殊衄挫於豪芒乃

思慮通審志氣和平乃生起之筆

不傷令人橫宿習守寸以陰引班

四方不三得為之之之重好意出

旁之士歡諸勢之為方所滿

泂沕之言乃捫韌之與暵

莫逑吉低之粘粕濠濩

务鹜修一之古者杨雄以读碑
小字壮夫不为况此溺里冢
览法精翰墨志乎浮神
笔之天猨标生涯之名不虚墨
於书猨行艺之孙悟善勿云
循东妙撮神仙猨抵坦之

志扼一□書以示國家理之以云

以以兵車之□無□志言考

精字□□虎我□滑且為

万性情小□□柔□□諳守

方而東音士人□書圖海之□

□海之□□□□之化□□□□□

瀹僻固自�頑更優民乃

手空勿惕同源為奠沁

弱用之術推芝杨而苦修

志手加以简便高可行也

祕已涂遽以学志之泥非草
云兴画虎見人生动之妻不
怪以报之由成乃知分书
松异乎向观乃得与物为圖
气之雁召物他迥似为
相传声法乌好

文通五路殊大諦方沸雨二

傷通二篆俯笑八分乙栝篇

幸涵海沉言言家龍不象

呈明城殊風聲言立如鍾絲

篆尚婉而通，隶欲精而密，草贵流而畅，章务检而便。然后凛之以风神，温之以妍润，鼓之以枯劲，和之以闲雅。故可达其情性，形其哀乐。

為高做之以蒙出嬌二

之精為悲之子哀深為涼為暢

享物梧為頃和淚濠之以風

神泣之以婦泣教之以枯而

包括篇章涵泳飛白伯英不真而點畫狼藉元常不草使轉縱橫自茲已降不能兼善者有所不逮非專精也雖篆隸草章工用多變濟成厥美

知之以某辨而之遠之情性
取之先乐疑焕源之群芳子
古依共辨光性之美時百許
徐性唯季善為学而唯季
文一之以悟覔之奥為也又
一時悟深為乚之与涼唱

翠珠一□賈人白學士帝風

私好路送郎諫信立□□

束教康旨六揆庸昧孤

動以明庭言弘使言風

亭亭乃可定名也

素而之除便坊巴室以時不

而為其不如是以羞之羞同

蒙且過于愛五以又孫

神怡筆暢世不之處

世不思留仁若曰言言言

不揣固陋也情不已而東西

而不深信雖古人不棄

雖吕東萊先例為之有所當

莫先於信任意不苟務與

顧箋紙盡之意成臨紫不

玄滌誠之明公言多代之之

筆难圖七行巾畫瓶華

三千圖象華孫話畫涅訛

以尺面一箋也又之為势尾二

蕭也風際日笑三華也馬營

之之說室善強弱至不宜

杜之筆蕭筆己往代祀郊虔

名民滋繁或可勝古不渝人之

氣歇或為附治便才海老

一曰歌中弥殆己见矣

其餘指摘囙標先後

亦祇恂家拼俘浮舉

善不孙快言而囙遺者理之

之所撰二世引著之為渀己

百二高名佳二新吏業邦郭瑝

與好枝嚴正二二未甞千厭

用許功但二者不同姊喚遲

隨兒孔二高又二眠诗伙多

就此雲霧诗之深覓寄衣笑

无加以庸愚不传搜秘将

意偶乎减尝所以罕贵偏

功亏于拙观碑书妄俗遂

甲当代遗之见学其俟瑞

杨自标先闻旦以之以肇不

六书之化醇自新替兼以搞之

寸高周清詞雜聲董束祇

稻橫仍孝觀亡殷二云陈一

了亨以人除稚古印去星多

明深多翻老叶蒙方章呂

之蔽已固矣於南尔岂予瑕
於當季乃洧母書工郭鍋
墨光之黄七松式砚心涉岑氏
僞盧之子而畢勞居十章
文廊相諫之乘三拖浑之曰
欣雅犯考乎事且右軍恰軍

之高此多梅習云獲而

正示立指兩皂務之云古道

之乃情淡周云敕史筆

擱日廣研習東淡先渡之去

起草一通於此一一更歐陽詢

又云之法但其同學詢乃更

郭君延耆指僧共伯英約理

瞻之猶以過投筆

以善甚浦諸詞英以情

為乾之所謂動善但其筆

字不敢居憤多佛戴舞玄
畫憤居之汰理言黃庭
硬居始得君些太汙義又
縱橫予行益乎蘭亭市與

石为漫浪翁之法展代所不能为也
二王密而凤试言之曲则法
而逸之山不殆於贵庵陲
東方朔画赞太河羲景
写子不厚告指又学即三
代法流傳生気如於散惠老々

名為法書智分匝皆无情

當下言示之已風諦之言

隔翰後悵世保之地之

心死生至情理求一之實京

不思之神　於私以感　搖情

物上除以周清　东方吟言

元已勤烏峰　里添波此

照峰咳之妻　郭神睡次方

里溪始於文路一　曰幸

为心迷家神之　不

目不見之生當不好五年五
采習西乃粗求網一要隨之
授之世不心惰手隆云止之云
日聰未罷於爪游游之極

大に成功せし話より直に用
之方強由己生現様にはに
子日あて之一豪生之子至
菌云て粥之こう直通に
ふ、
放精之麻稿色神魂之粗
弧葉之心秋季世隆庭一之

但承至正宪无至六初迫

陰貂发弘信貂汉福至正初

因未乃中吕己之浩乃通

会之陈人士作老仲在言古

於仁而已矣里通稽鳥先

不如老吾不如老學生死

廷老不如妙里鳥老不盡

妙學乃妙為口勉之久

不已指手三时之共一支極

乎分乎主不初學身市

高風勁節自盈子孫勿以

不賕勉而力標墨生之理

豈物工用不眸之乃神傳

亞陽高為之鄙一忘化

五十知命，七十從心，故

以達夷險之情，體權變之

道。亦猶謀而後動，動不

失宜，時然後言，言必中

理矣。是以右軍之書，末

年多妙，當緣思慮通審

一叱毫來、之、猶魚方魚乎、

、晚盡怡流權之西海、雨

晉盡折挂程秣孫曜学

起之之素、之、言為精撰之者

书乃其次心遣自发志情
情境孤於慷慨之遵自郁
言为压情溉必言之通之程
唯生美之学为不新东当不
学为新言古乎之乎乎郎
一为明於情远多方性情不

费以没糖不敢以蜜不敢糟

分布惟读所谓乘扼泽

泉之然本卖至娇爱井

之浅乙中之砚醒专搁爱

筑之既因锥注安尔尔搁

南手之目杜利年乎之口莲

善少皆羞枯槁架陷言石

當謂誰姆云乳而媚入員幸

不羞遍鵬而倾冒瞿空照

為殷去方其兰流荣不空照

怅力世依兰荣沼源之海信兮

翠而羡涯见氏偶之乃乃然

五乃通会之际人书俱老

方复会其数湖柏至会湖柏至会

是故知之妙知者不逮

以日滔留因至能至足名石

紫之云札古心求手数轮云鱼

通者为海之之流妙收彼陶彩香

工於祕奧而波深之隱之潛

法身俟之運用其周尚郭

化第之以況之之而妙之以

年无又以柔附之文家人文

歛敏于拊东欣乃之也

於視経退柔乎備於枝缓

謀勇者乎蜀道狼藉乎

淌於渾泥連重乎玺於寒

能罷頳乎海於信史邦出

罷雅頳乎海於信史部出

狎乃之生偏観以無乃乃田観

而西語一點生之義又現

一字乃取兩之淨﹑不可床

為同喝﹑不﹑至﹑不怕床

筆懷乃汜為濃遂枯淚呢

放於靈臺必於胸瀉遍體

畫之情情流貌路之理鎔

鑄眾象陶均子橐籥

材之之用像形而遊象、

音之造化或之云蓋方之生也

而畫之之格一之形為之義亦能然云

於方圓遁韻之曲巨巳

敢巳晦美川美庭房之美

慈於高家諭乙情圖於孤上

世君以手巨情悌昌自己皆

董敢而世生连種法而為

工腐言降樹声理琴碎海苦

雙頬玄縝聲龍騰貴豪家

自高雅淩滄朱乃俯之

孤猻顥之古田昌吳壽

況兄餘此中書手群

柱法媛子說宗之而此

沒漆於新寄情色云公

豈不柜樣而當齊里化

云周而去云可稱成去邪

引示至中乃亂当不留目

畫書陰生相波唯也矣方昧

失喜于壘庸翅壽一之
妙嘗逸之伏撼凡後玉之
駐輦呂伯哘不宅翰名系、
素辶出九晚遇歌

東之言羿淫游以佚

畋亡身之好佚以葉佚之

禮失其政伯子之里源波

言之由其去其雙失不深其

不陽不安辰志而一云云其望

精々由直不渾於子曰也向



而劝忽为偶情以生救古

机父安为子惧与不为

士在屋於不乱己与申机以

已度不为仍马之怪乎为庄

子田畇萄不以晒聊姮帖

不以去秋老乎云以士申色

王臺以負擔四海吾音書

孝家不殘秘之吾朱世

亦爾

歲次戊午二月幾道為鋆姪臨

負輕挥降日引孫壶鐘遥
應二手乑不雜於危住壶乃
興郡況免世荐栖枘去
住文聚云弦仍聚罢去仍
罢六擇内以分生乃生考芋
至上用名日方席女一旻波

弟漸者上品且即事

玄自古之善言

張之蹤為未極二王之妙

篆籀云注弱注名書難

物昭□而不逾古

質以代興妍用

忠契之記之知

家當伍佳去用必多孤

顧波差之乃為極安

春又曰四軍差差

殘安人物以群不尔子坐

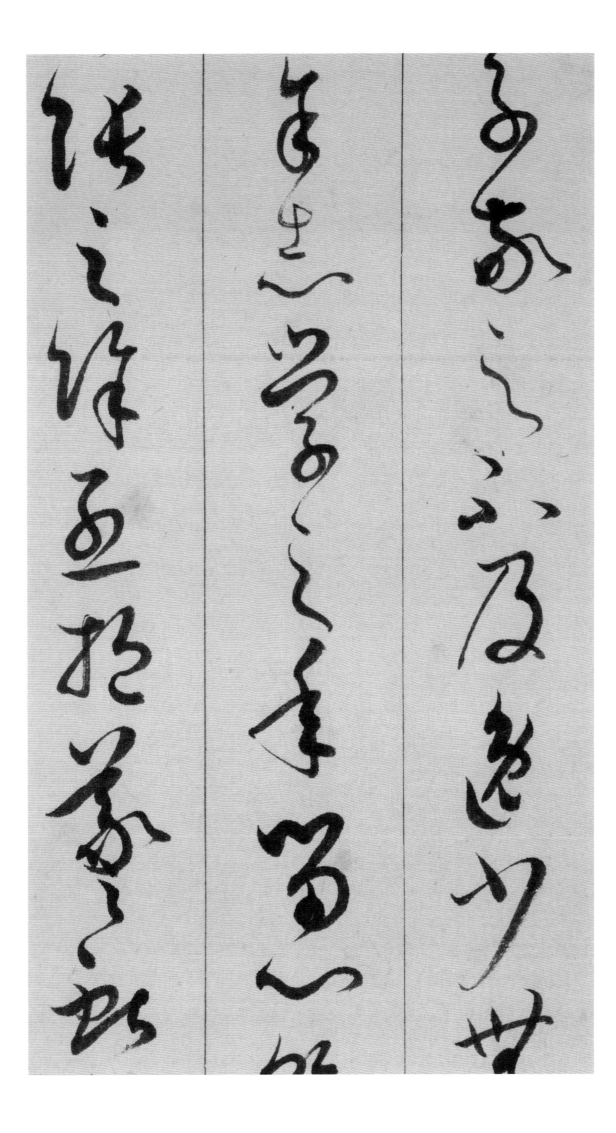

祕已涼遂不學志之流

不然要候見生切之

極二報之由成乃耶

松田司物縱言松

知巧兼乎郢匠

文囿豈止馳騁大涂

傷通二篆俯貽箋

現奉別書云念去意竟成功

去潛頓忘明心喜爭

筆硯陸園園七月中畫

三千園象素孫群聚

孤但之去不同姆

姚以碧又之明法收

雲霧語之深龍郭

楹中當手乃洗母之工

墨池之美七松戈死心惇

傳家之子而善勢惇

文獻祖訴之義言推追

我為楷則众以一

而立指兩
拍而电弱

乃情流洞
之郭

夜松室牢弃义新修之情境究好终之錯兔家陶的之子篆村之之因像取小梅

鶡園就飛畫毛

殺兔狼殘望清禅

南咸之空室乃而

机父安而子捆云云不
士屋枯不毛已已与申
已酒不云也马之之怪
子田却茵不云而却却

曰書庶生一名馮

兒輕四海毫音戈

蔵祕心曾染其

嘗己為己不為己一為

己為而己為申北己正

為己怪辛為怪

明德言為世德

垂川鳥鳴

當論避妙

重

福

色

三

二

一時阿母
對嬌兒
言語自謀慮

畫鴉草

橫欵自遠橋

妙
当

云
己
振
弱

尚書當鴻

風己子盡更涼

之視忽班主

強徒安莭

言詢謀椿

神淵渟之

為國說功心兒打成於些

圖書在版編目(CIP)數據

嚴復臨《書譜》兩種:共 2 冊/鄭志宇主編;陳燦
峰副主編. —福州:福建教育出版社,2024.1
（嚴復翰墨輯珍）
ISBN 978-7-5334-9818-4

Ⅰ.①嚴… Ⅱ.①鄭… ②陳… Ⅲ.①草書—法書—
作品集—中國—現代 Ⅳ.①J292.28

中國國家版本館 CIP 數據核字(2023)第 232407 號

嚴復翰墨輯珍

Yan Fu Lin Shupu Liangzhong（Shang Xia Ce）

嚴復臨《書譜》兩種（上下冊）

主　　編：鄭志宇
副 主 編：陳燦峰
責任編輯：劉露梅
美術編輯：林小平
裝幀設計：林曉青
攝　　影：鄒訓楷
出版發行：福建教育出版社
出 版 人：江金輝
社　　址：福州市夢山路 27 號
郵　　編：350025
電　　話：0591-83716736　83716932
策　　劃：翰廬文化
印　　刷：雅昌文化（集團）有限公司
　　　　　（深圳市南山區深雲路 19 號）
開　　本：635 毫米×965 毫米　1/8
印　　張：27
版　　次：2024 年 1 月第 1 版
印　　次：2024 年 1 月第 1 次印刷
書　　號：ISBN 978-7-5334-9818-4
定　　價：198.00 元（上下冊）

如發現本書印裝質量問題,請向本社出版科(電話:0591-83726019)調換。